献给 ＿＿＿＿＿＿

以及所有小朋友、大朋友

什么是包豪斯？

小朋友在德绍包豪斯的发现之旅

［德］英格夫·柯恩　卡提亚·克劳斯　由塔·史黛恩　克里斯蒂娜·勒施　著

叶佩萱 译

清华大学出版社

北 京

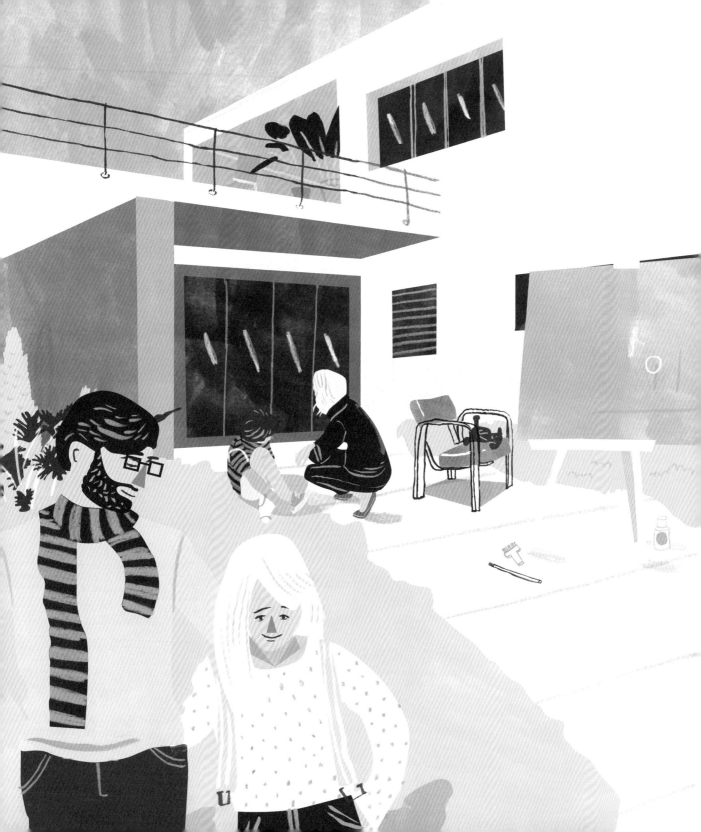

洛特和马克斯是两姐弟，他们居住在大城市的一栋房子里。这栋房子是他们的爸爸盖的。他们的爸爸是建筑师，总是思考如何为大家盖出既漂亮又实用的房子。马克斯和洛特的家离市区有点儿远，他们在自己的卧室便能看到街道旁茂密的冷杉。他们的房子方方正正，外墙刷白漆。平整的楼顶上有花园。洛特和马克斯最喜欢的就是在楼顶花园挖洞玩。这栋在姐弟眼中像鞋盒一样的房子已经没有以前那么暖和了，因为房子连着开放式的楼梯。话虽如此，洛特和马克斯还是很喜欢这栋房子，因为他们可以在房子里尽情玩耍。他们的父母觉得，好房子要搭配好东西，所以房子里的家私和灯饰都是精挑细选的。爸爸的朋友总说，洛特和马克斯住在一栋**包豪斯住宅**里。一开始，姐弟俩猜大人们是不是说错了，这怎么可能是包豪斯的住宅呢？

他们问爸爸。于是，爸爸向他们解释了什么是包豪斯。原来这是一个建筑、艺术与设计的学派，由瓦尔特·格罗皮乌斯很多年前在德国开创，随后闻名世界。洛特和马克斯越来越感兴趣，肚子里的问题越来越多，于是爸爸答应带他们到**德绍**去参观包豪斯学校——他们住的房子就是仿照这所包豪斯学校而建的。尽管路程遥远，孩子们最终还是很激动地站在了这所包豪斯学校前。这所学校的楼和他们家很像，就是大了许多。这里的楼也是**白白的、方方正正**的，有着许多窗户。洛特和马克斯跟着爸爸走进楼里，爸爸介绍得越多，他们的问题也越多。爸爸为孩子们解答了这些问题。我们收集并记录了其中 50 个**问题和答案**。如果你们也有兴趣，不妨也到德绍走一走，看一看，到时你们一定能了解更多。

在包豪斯学校，每个人都可以过得很开心，并和他人有充分的交流空间：大家在作坊一起学习、一起工作，在宿舍一起休息，在餐厅一起进餐，在礼堂一起聚会庆祝。包豪斯学校的第一任校长瓦尔特·格罗皮乌斯把他的校长室、普通教室和附属职业学校一并归在同一屋檐下。为了同时实现多种功能，格罗皮乌斯用堆积木的方式把不同的部分组合在一起，因此校舍的外形有点特殊。格罗皮乌斯放弃了木制框架结构，采用钢筋混凝土结构，天花板与墙体则用砖块搭建，整体结构与地基紧密连成一体，从而保证结构的稳定性。地基则形成了地下室。

瓦尔特·格罗皮乌斯是

怎么建起这座包豪斯学校的？

为什么包豪斯学校有

这么多窗户？

这所学校远看像挂了一块玻璃帷幕，包豪斯学派的人称之为玻璃幕墙。玻璃幕墙紧紧地包围着作坊所在的大楼。如果你凑到玻璃幕墙边上，能看见里面的超大空间；而里面的人也可以清清楚楚地看见街上的人。这幢楼设计得非常通透，让人分不清到底哪个是里面，哪个是外面。这也是格罗皮乌斯的设计理念：为建筑披上一层透明的皮肤，让大家都能看见。玻璃幕墙里面就是作坊，人们在这里打磨家具、制作灯饰、编织地毯。这一切在以前那个时代可是非常新潮的，很多路过的行人都看得目瞪口呆。

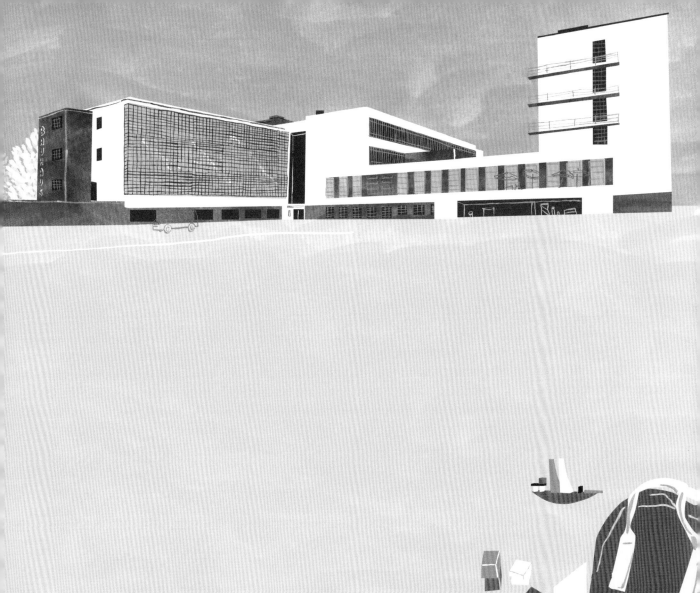

这里可不是只有一个作坊，而是有着很多很多作坊。曾经有很多包豪斯学徒在这里学习编织地毯、绘制壁画、用木头或者金属制造家具和灯饰，以及学习如何建造房屋。之后，他们还要学习如何拍摄和展示自己的作品。在包豪斯学校，学徒们可不能纸上谈兵，他们必须学会用自己的双手来实践，用不同的材质尝试制作不同的东西。每个班上都有一位包豪斯大师作为指导老师。

什么是
包豪斯作坊？

为什么包豪斯工匠还会制造
咖啡杯和灯饰？

包豪斯学派的建树可不只局限于房屋和家具，他们希望在与房子相关的方方面面都能有所作为。他们最初的想法是生产包括穷人在内的所有人都能买得起的，既好看又实用的东西，他们希望通过他们设计的房子、咖啡杯、灯饰、地毯和椅子让世界更美好。他们认为，只要美好的物品越来越多，这个世界也会自动变得越来越好。然而，生产出每个人都能负担得起的产品并不容易。第二任包豪斯学校校长汉纳斯·梅耶曾经为此努力，喊出了"以全民需求取代奢华需求"的口号。他要求产品既要漂亮、实用，又要价格低廉。但是，这个想法过于极端，一般民众、生产商、商店都不喜欢，因此没能实现。

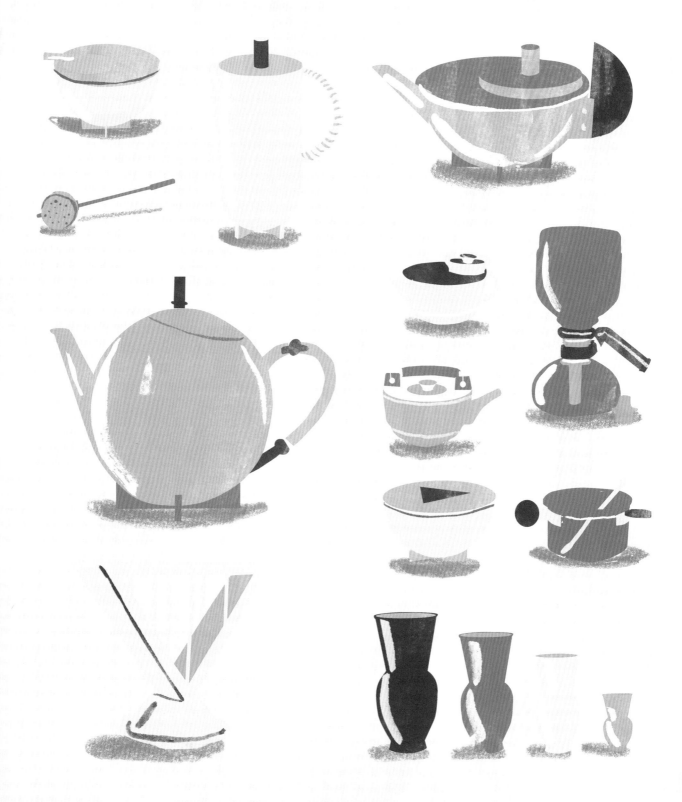

为什么包豪斯学校有
这么多入口？

1925 年，格罗皮乌斯为包豪斯学校设计校舍，同时必须把另外一所职业学校考虑在内。因此，这座大楼有两个朝向相反的大门。不过我们可以发现，格罗皮乌斯在设计上显然更偏重包豪斯学校，因为在这边的大门上，有着"包豪斯"（BAUHAUS）几个醒目的金属大字，大楼楼梯的设计与建造更是下了大本钱。包豪斯学校有着特别大的窗户，光是礼堂就令人惊叹不已，那里镶嵌着木地板，还有别致的灯饰。绕着大楼外走一圈，你会惊喜地发现很多其他入口。

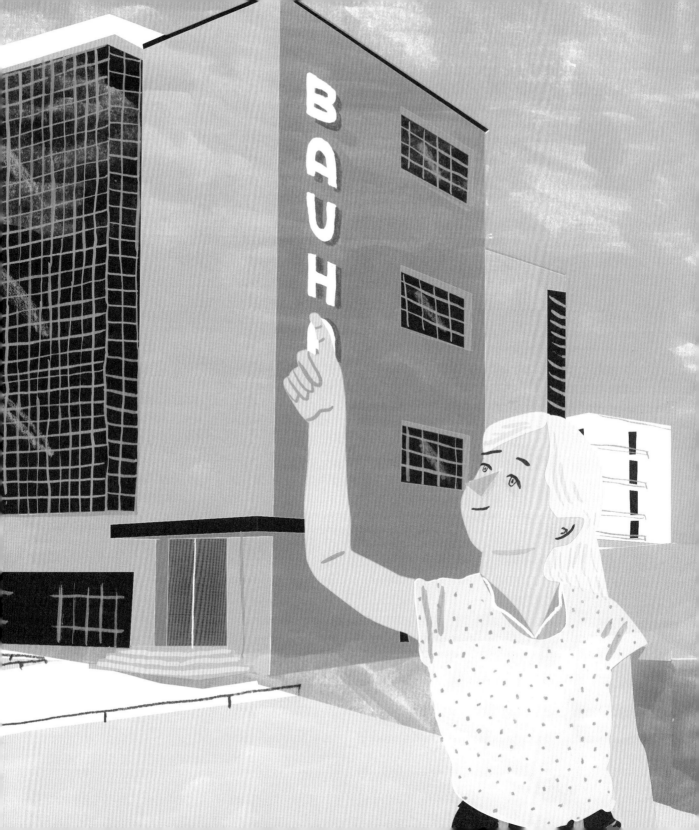

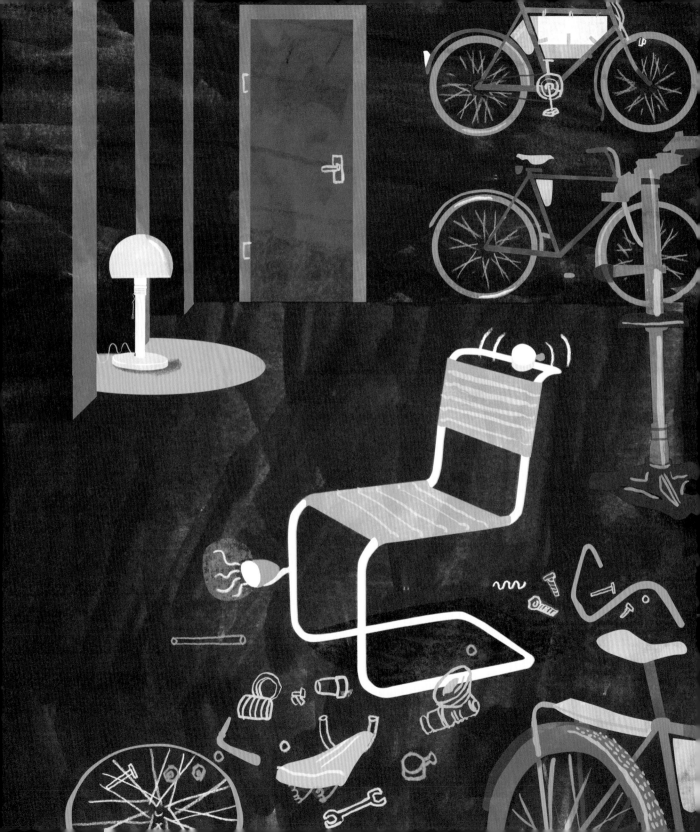

为什么礼堂的
金属加布料的椅子
特别舒服？

有一位包豪斯大师——来自匈牙利的马塞尔·布劳耶，他是一位高超的木匠。他很喜欢骑自行车。有一天，在骑自行车的时候，他盯着车把手，产生了疑问：为什么家具就一定只能用木头来做？为什么不能用不锈钢呢？于是，他与在德绍的胡戈·容克斯飞机制造厂工作的好朋友卡尔·科尔纳联手，成功地把不锈钢弯曲成椅子的弧度。坐在这样的椅子上，你要像坐在一个有弹力的空气柱上一样。你要想象自己屁股底下并没有座椅，而是空气在支撑着你。这个主意实在太疯狂了，于是被搁置了许久。直到后来，没有后腿的钢管椅被制造了出来，人们可以稳稳地坐在上面自由摇摆。人们称这种椅子为悬臂椅。

什么是
铁纱？

这个解释起来有些费劲。这其实是一种特别硬的棉纱，这种棉纱需要浸泡在例如蜡等各种液体当中，最后把这些棉纱线头用钢辊抛光，直至坚硬无比。铁纱是一种结实耐磨的材质，有着光滑的表面，特别适合用来编织钢管椅的座儿。

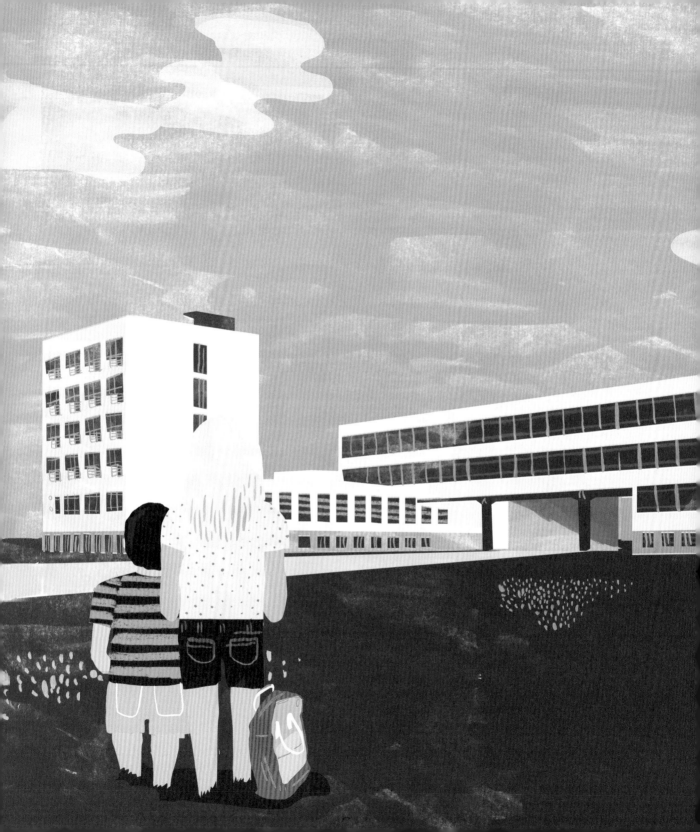

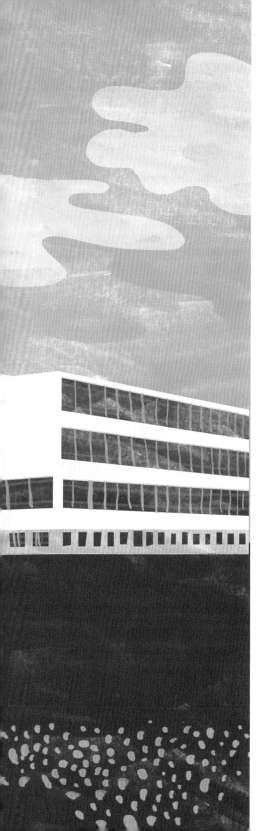

为什么墙上有
怪怪的轮子？

乍一看，礼堂墙上的滑轮显得格格不入。它们让人联想到船或者潜水艇，但其实它们有着一个重要的作用：它们是用来打开窗户的，而且可以一次性把所有窗户打开。当你转动滑轮，它们便开始发生联动，向外展开。所以，如果你想呼吸新鲜空气，就得费点劲来打开窗户。格罗皮乌斯把工厂用滑轮推动机器运作的理念融入了包豪斯学校的设计之中。

为什么包豪斯学校
这么大？

以前，包豪斯学校有约 200 名学徒，他们在学校里共同工作、学习，有部分人甚至就住在学校里，因此需要很大的空间。再想想那些摆放机器设备的地方，还有教学空间、厨房、供学徒以及宿管居住或者工作的单间……他们当中有些人还养狗。包豪斯学校其实是一个有着多种用途的厂房，人们在这里开展各种实践。

人们把这种门把手叫作格罗皮乌斯把手。这个把手是格罗皮乌斯于1922年与他的朋友兼同事阿道夫·梅耶为柏林的一座别墅设计的。它的形状由两部分组成：弯曲的方形阀杆和圆柱形手柄。除此之外，在对着礼堂的黑色门上还有一个圆形把手。只要一压，就会听到一个轻轻的金属响声。如果门完全打开，把手就会自动隐藏在隔墙里看不出来。据说，这是格罗皮乌斯从附近的一座城堡里学来的。

什么是
格罗皮乌斯把手？

包豪斯风格
到底舒不舒服？

你也可以试一下嘛！很多人觉得包豪斯风格特别冷淡，他们喜欢柔软的沙发和温暖的地毯。但有些人觉得这些都是不必要的。包豪斯风格向人们提出了一个问题：我们到底需要怎样的居住、生活方式？包豪斯学校里的年轻人觉得，人们不应该只往房子里摆设家具，而应该知道为什么需要这些家具。包豪斯学徒为打造新的生活方式提出自己的建议，比如钢管椅就是个例子。时至今日，有些人依然无法接受这种风格。不过，就如刚开始所说的，你要亲自试过才知道舒不舒服。

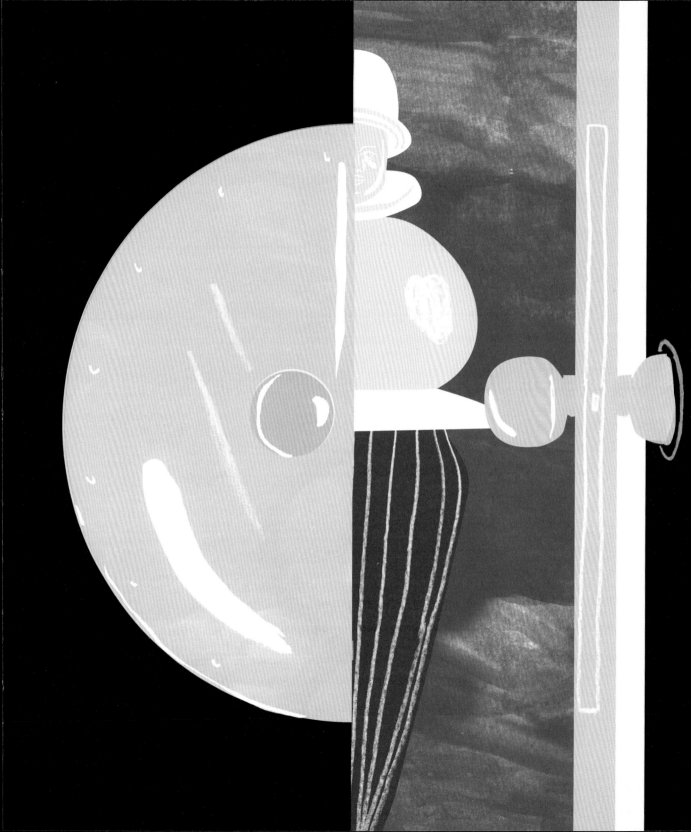

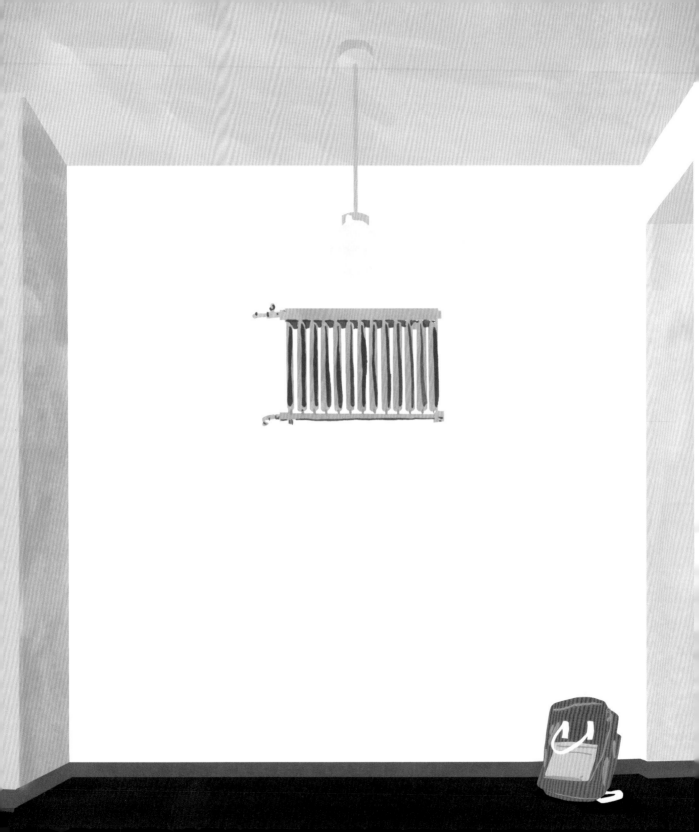

想象一下那些童话里的古堡：在楼梯转角处通常都悬挂着那些死了很久的王后、王子的肖像画。包豪斯的祖师爷格罗皮乌斯从这种肖像画廊中得到灵感。90 年前，科学技术发展迅速，虽然和今天无法比，但在包豪斯学校有了蒸汽集中取暖的技术，这在当时非常轰动。格罗皮乌斯觉得，科技不但是实用的，而且是美的化身。因此，他把暖气片当作油画，把它们固定在显眼的楼梯和礼堂的墙上。"蒸汽集中取暖片"体现了包豪斯对技术的重视。另一位包豪斯大师，工程师胡戈·容克斯在德绍有自己的厂房，那里主要生产飞机。这一点也是很特别的，容克斯是世界上第一个证明用钢铁制成的飞机是能飞起来的。

为什么暖气片
高高挂在墙上？

包豪斯学校有
烟囱吗？

有，但由于房顶是平的，所以不太显眼。以前这里有一个全天烧火的炉子，需要很多煤来产生蒸汽集中供暖。时至今日，在包豪斯学校左边入口旁还有一个吊臂，以前就是用这个吊臂往炉子里送煤块的。

为什么大部分的灯饰
都是圆的?

女性是可以在包豪斯学校学习的，不过，这在那个年代本身就是个特大新闻。在那个年代，很多人认为女性就应该做饭、打扫房间、生孩子，唯独不应该读书。那个时代的很多人，特别是上了年纪的男人看不上包豪斯，因为它代表着新生事物，代表着改变。包豪斯女性，比如来自纺织作坊的安妮·阿尔伯斯、玛丽安·布兰德和哥塔·史托兹以及摄影师露西亚·莫霍利，她们都有着独特的才华和卓越的成就。她们编织的壁毯和拍摄的作品非常漂亮，时至今日依然被奉为经典。

为什么包豪斯屋顶
是平的不是尖的?

包豪斯学校的建筑本身是方方正正的。为了能得到另外一个基本形状，也就是球体（圆形的立体），包豪斯学校里面的灯饰基本上都是球状的。除此之外，灯饰里面的灯泡也是球状的。这是由金属作坊的玛丽安·布兰德想到的。在那个年代，老师基本上都是男的，她是少有的女导师。在此之后，她的同事马克斯·克拉耶夫斯基设计了安装在走廊天花板和礼堂里的流线型灯管。

为什么在包豪斯学校
男人比女人多?

平屋顶并非包豪斯首创。早在几千年前的古巴比伦时代就有了平屋顶。包豪斯选择这种屋顶有着很多原因。首先是美观。其次，格罗皮乌斯希望屋顶是具有实用性的，比如可以观星、开派对、跳舞或者做运动。在大概 90 年前，平屋顶还算是比较新潮的事物。

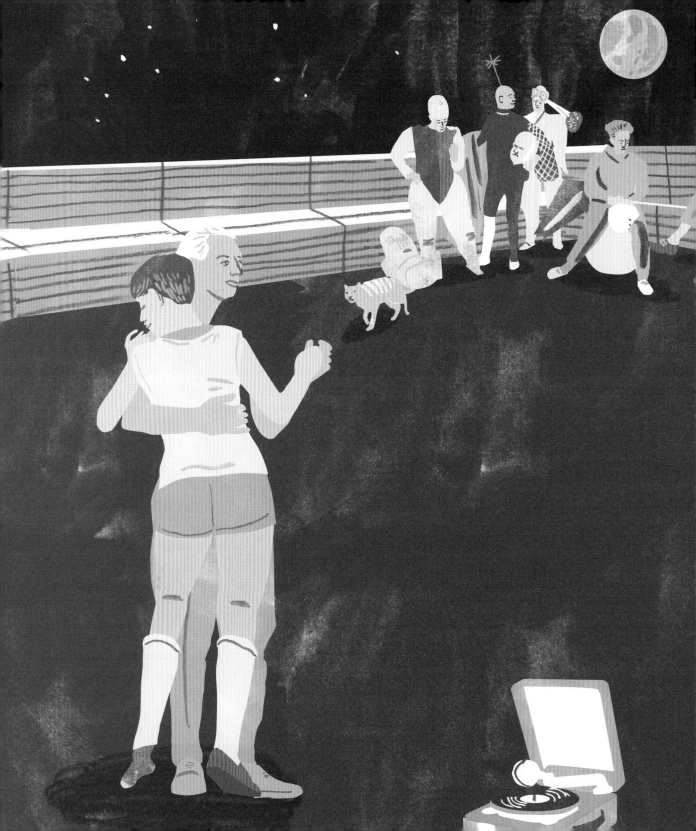

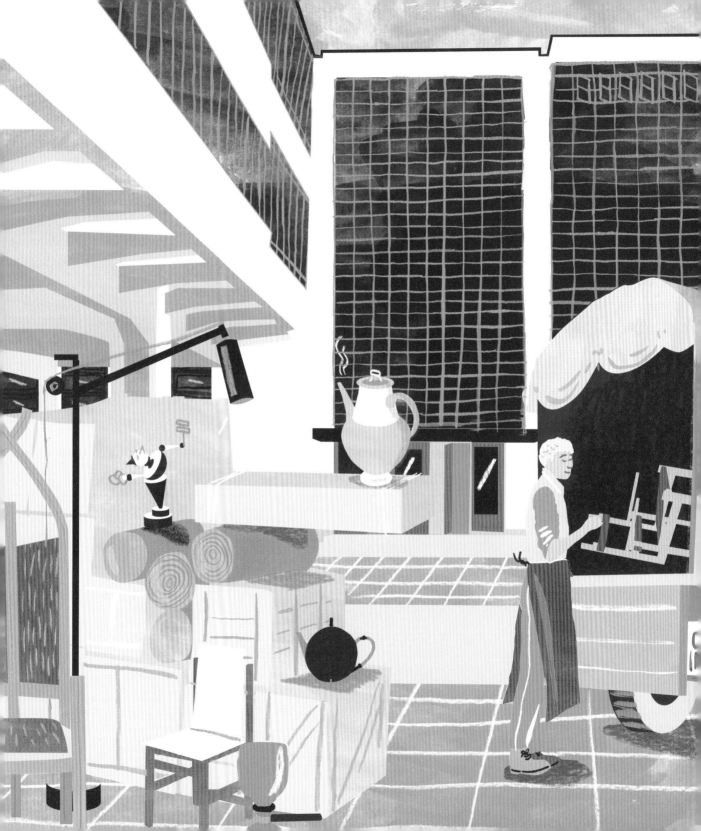

为什么包豪斯学校

在德绍？

　　这个故事有点儿长。包豪斯学校成立于 1919 年，位于德国图林根州的魏玛。那时，那里的居民不能理解包豪斯风格，他们拒绝现代的想法，反对艺术家们的思想，于是逮住一切机会说包豪斯的不是。1924—1925 年，包豪斯从政府获得的资金越来越少，难以为继。于是，学校在德绍找了一个新的地方。这里的市长比较开明，他为格罗皮乌斯提供了建立校舍的资金。于是，1925—1926 年，包豪斯学校便在德绍建起来了。

世界的其他地方

还有包豪斯吗？

有！包豪斯学派流转到了很多地方。先是从魏玛转到了德绍。那时很多人拒绝包豪斯的风格。到了 1932 年，纳粹占领了德国城市，他们关闭了包豪斯学校。第三任也是最后一任包豪斯学校校长密斯·凡·德·罗原本想在柏林寻找一处地方建新校舍，但在 1933 年，纳粹全面控制了德国。这意味着包豪斯要彻底离开德国。很多包豪斯学派的人不愿意在纳粹德国待下去，选择了逃离。他们流亡到世界各地，主要前往美洲。包豪斯大师拉兹罗·莫霍里-纳吉在美国芝加哥创立了"新包豪斯"。很多原先的包豪斯大师，比如约瑟夫·阿尔伯斯和瓦尔特·格罗皮乌斯在美国"黑山学院"任教。即便如此，也不复在魏玛和德绍的时光。但是，包豪斯的理念渐渐得到全世界的认可，越来越多人竞相模仿，比如在以色列、非洲甚至墨西哥！你可以到以色列特拉维夫市的"白色之城"看看，那里也有着很多白色的、方方正正的典型包豪斯建筑。这一切并非偶然，而是由前包豪斯学派的阿里耶·沙龙设计建造的。

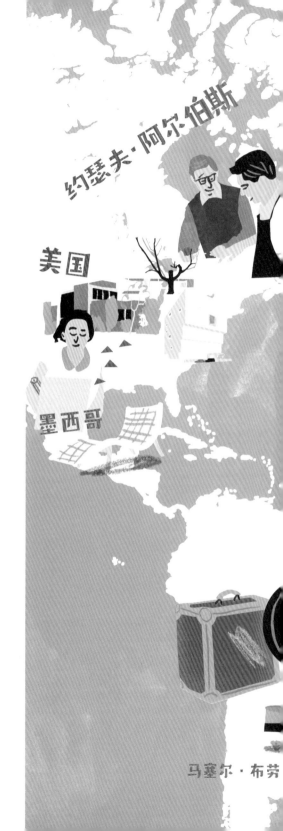

约瑟夫·阿尔伯斯

美国

墨西哥

马塞尔·布劳

艾索肯住宅

图根哈特别墅

苏联（当时）

汉纳斯·梅耶

巴格达

巴塞罗那

雅典

阿里耶·沙戈

特拉维夫

尼日利亚

格罗皮乌斯的年纪

有我爷爷那么大吗？

格罗皮乌斯比你爷爷老多了。如果他还活着，也超过 130 岁了。格罗皮乌斯于 1969 年在美国去世。20 世纪 30 年代，纳粹强行关闭了包豪斯学校，于是他逃亡到美国。他在美国也设计了很多重要的现代建筑，有一些就在纽约。

包豪斯对颜色和形状做了长时间的探讨并定了一些规矩。他们认为，世界是由三种形状组成的：圆形、三角形和方形；世界是由三种基本颜色构成的：蓝色、黄色和红色，世界的万千色彩都是由这三种颜色变换而来的。不信你们看看那些彩色的墙壁！所以格罗皮乌斯的椅子是黄色的，展示柜是红色的。

为什么格罗皮乌斯的

椅子是黄色的？

为什么格罗皮乌斯要

在墙上挂树皮？

树皮在包豪斯风格中经常被使用到，因为这种材质十分轻，且耐用好看，让人觉得很舒服。树皮在那个年代很受欢迎。也许人们希望在一个技术氛围浓厚的家中保留一丝自然的气息吧。

格罗皮乌斯的建筑风格是明亮、通透且美观的，没有复杂的线脚、天花板和装饰来分散注意力。格罗皮乌斯说过，他的建筑不允许有浪费。所以他自己家的设计也是明亮通透的，没有一点儿多余的花样。在那个年代，很多人觉得这种风格很怪异、冰冷。但格罗皮乌斯的大胆风格在那个年代也得到不少人的支持。

为什么包豪斯风格
没有复杂的装饰？

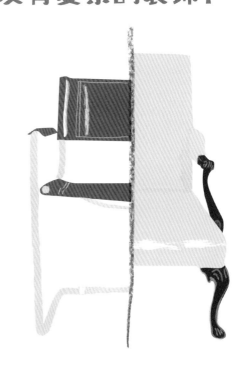

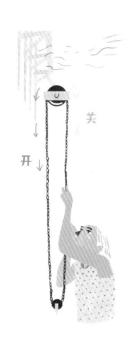

关

开

为什么往一边拉就
能打开窗户？

滑轮和链条在工厂里很常见。格罗皮乌斯在思考包豪斯建筑里如何开窗的问题时，便想到了滑轮。滑轮美观，所有相连的窗户都可以用滑轮和链条开启。

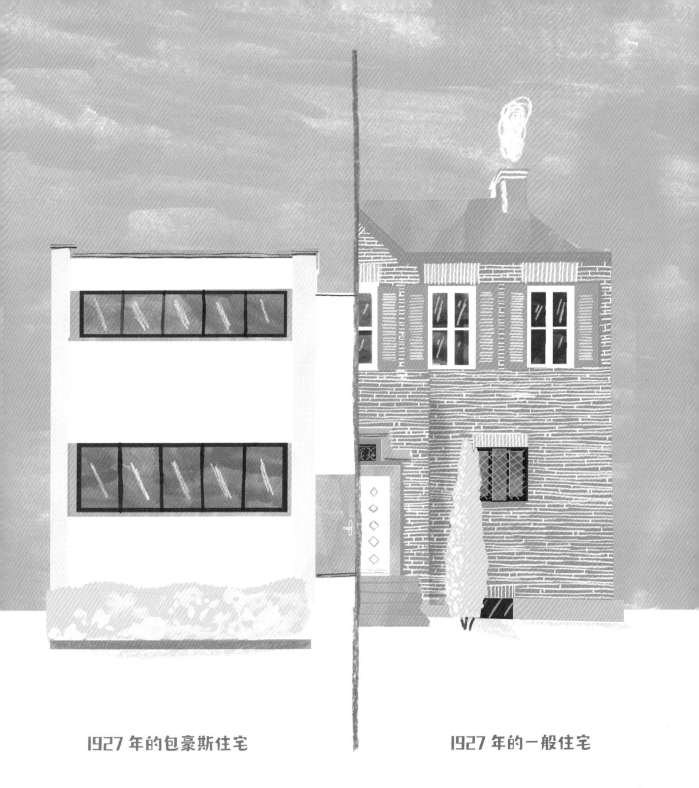

1927 年的包豪斯住宅　　　　　　　　1927 年的一般住宅

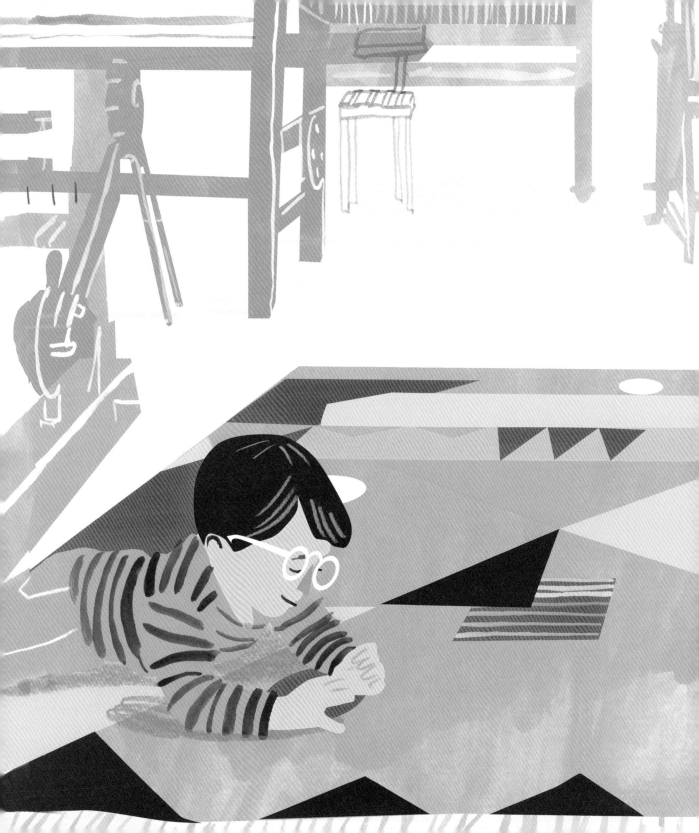

以前，包豪斯学校里有很多地毯，现在已经看不到了。包豪斯学校自己的纺织作坊本身就生产地毯和壁毯。这些毯子大多采用明亮宜人的色彩，有着方形、锯齿、半圆形或线条等图案。纺织大师贝妮塔·科赫-奥特还为儿童房间设计过地毯。如今的家长会给孩子买游戏毯，而当时的这种地毯也可以激发孩子的想象力。我们可以把地毯上的几何图案想象成街道、田野、湖泊、房子、城镇，在上面愉快地用玩具车兜风。

为什么包豪斯学校里面
没有地毯？

为什么包豪斯学校
冬冷夏热？

问题出在窗户。夏天，大太阳直晒在玻璃上，整个房子就像温室一样；而冬天，窗户的隔热效果并不理想，需要大量供暖才能保持房间温暖。这种设计在当时都是全新的，然而事后人们发现这样并不实用。于是，包豪斯学校后来换了一些新窗户。这些窗户外表看起来和旧的一模一样，但是隔热保温的效果更好。

为什么包豪斯学校是

白色的？

白色在 20 世纪 20 年代非常流行。那会儿，如果你想显得时尚前卫，那就建造白色的建筑吧！这不仅限于包豪斯，在全球都是如此。这就是所谓的"国际风格"。包豪斯还有一点很特别，那就是它的灰色地基。整栋房子就好像站在一个小杯垫上。当你凝视它很长时间，你会觉得房子仿佛飘浮在空中，就像一艘太空船。

包豪斯学校里面有

板凳和黑板吗？

没有！包豪斯学校的风格是让学徒能够在自由活动的空间内尝试不同的事物，而不是让老师站在黑板前讲课。每个人都应该在不同的尝试中发现自己的所长。在包豪斯学校中，最重要的是团体，所有人一起工作。无论是艺术家还是手工艺者，画家还是编织师，木匠还是金匠，壁画师还是建筑师，大家都必须一起工作，一起发现新鲜事物。当然，这里有知识丰富的老师对学生进行指导，大家在作坊一起实践，一起学习。

为什么包豪斯学校里没有浴缸？

一种尝试

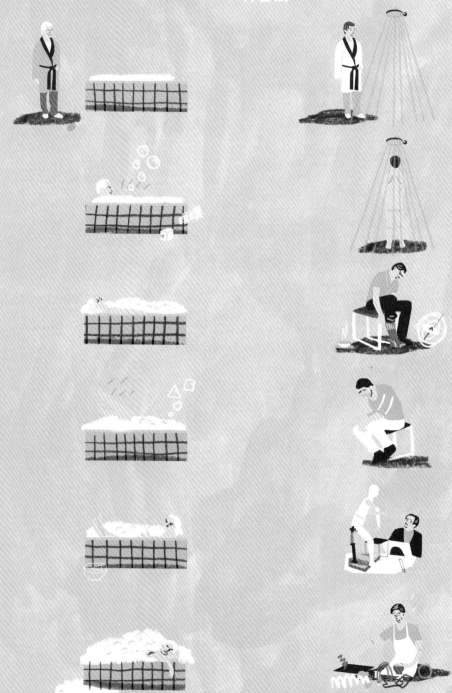

一方面，早上所有学生都泡澡的话，可能会导致排长队。另一方面，在舞台下面的健身房里，有一个非常前卫的公共淋浴室供学生使用。宿舍里有提供冷热水的洗脸池，这在当时已经是很奢侈的事情了。很多包豪斯老师们家里没有浴室，更何况浴缸。要洗澡的，要么在厨房烧好水后用木桶洗，要么就是去公共浴室。学校附近的包豪斯大师们的别墅里，包括格罗皮乌斯的别墅里，也只有一个浴缸。

为什么包豪斯学校里
没有浴缸？

为什么包豪斯学校里
没有电梯？

在那个年代，人们在设计建筑的时候，并没有怎么考虑到那些爬楼梯有困难的人。了解包豪斯最好的方法就是像我们一样，在学校里面逛一逛。它里面包含了那么多东西，你看得越多，就越能发现它不同的一面。尤其是在楼梯的设计上。我想起来了，在宿舍楼，原来有一部很小的电梯。毕竟，五层楼算是比较高的了，万一要在楼顶举办个派对，就可以用这部小电梯把食物和饮料妥妥地运上去。另外，在作坊所在的大楼，也是有一部货梯的。这部货梯非常重要，因为人们得用它来运输很重的材料，比如金属、木料和纺织材料。

为什么包豪斯学校内部
如此色彩斑斓？

大家都知道，白色的墙壁特别无聊。所以，包豪斯学校的壁画师们想方设法将不同的颜色用于房间，不断地为墙壁刷上各种颜色。艺术家辛纳克·谢帕的想法是通过搭配不同的颜色，让每个人在房间里都感到舒适。他还利用不同的材料来打造不同质感的墙面，有的平滑有光泽，有的粗糙，有的很暗很暗，有的很亮很亮。在包豪斯学校，你能发现各种各样的色彩——蓝色、灰色、黄色和橙色，甚至还有粉色和银色。包豪斯比很多人想象的更色彩斑斓。你也来看看吧！

为什么包豪斯的家具
时至今日看着还是那么酷？

包豪斯家具酷的原因是超越时代的设计感，并且能与周边环境巧妙融合。顺便一提，很多人认为钢管椅不适合用来坐，因为它很贵，应该像花瓶一样摆在房间里用来欣赏。有人觉得这种椅子是艺术品。还有人觉得这种椅子不实用、不舒服。

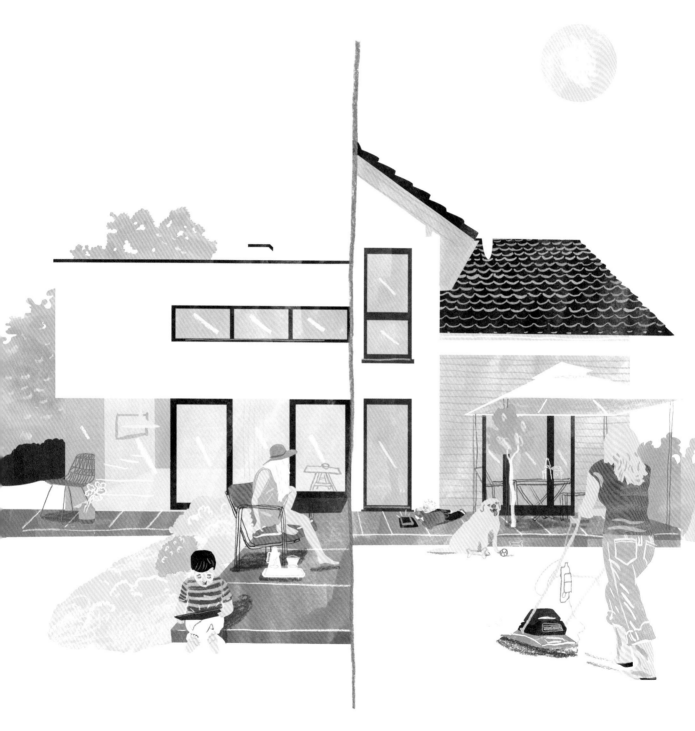

今天的包豪斯住宅　　　　　　　　今天的一般住宅

当然！白色平顶的房子在今天依然很受欢迎。但是，今日包豪斯风格的城市家庭住宅，规模一般会小很多。这些房屋的主人一定和包豪斯大师们有着同样新潮的想法。不过，他们也许会改善一下房子的隔热效果，譬如，加装双层玻璃。这样一来，便能让房子冬暖夏凉，从而节省开支。

包豪斯的房子

今天还有人建造吗？

包豪斯的东西

能在宜家买到吗？

宜家没有包豪斯的东西或者家具，但是你可以在宜家发现包豪斯的理念。在宜家，柜子可以按照自己的意愿来组装，这本来就是包豪斯的理念所在。第二任包豪斯学校校长汉纳斯·梅耶想制造出人人都能买得起的家具。这个理念在当年无法实现，而今天，我们都可以自己动手组装便宜的柜子了。

为什么包豪斯学校
内部这么亮？

　　作坊表面的玻璃幕墙让阳光可以直接穿过建筑。虽说现在很多大楼都有玻璃幕墙，但在过去，一栋房子使用这么多的玻璃还是新鲜事。以前，有些人住在逼仄的廉价公寓里，缺少阳光照射，容易得病，因此，包豪斯主张要把房子建得明亮通透。其实包豪斯也在回答一个问题：我们要如何建造房子才能使我们自己更健康？包豪斯给出的答案就是：一定要有大窗户！

谁来
擦窗户？

　　现在由专门的公司来负责清理窗户。由于玻璃太多，每次清洗都需要约两个星期才能完成。由于费用昂贵，一般一年清洗一次。

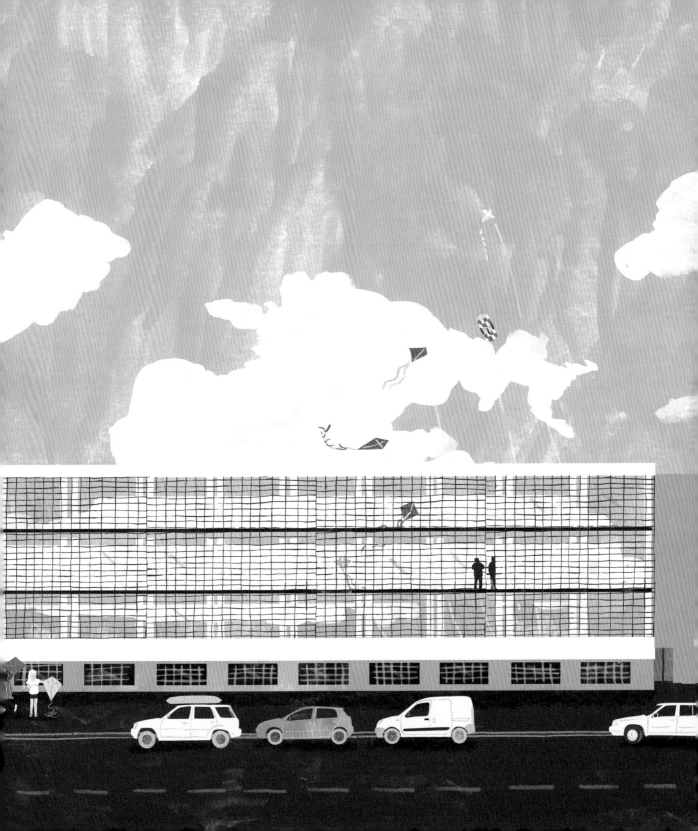

为什么包豪斯学校的窗框
不是木制的？

包豪斯学校的窗框是不锈钢的，这是格罗皮乌斯从工厂中获得的灵感。工厂窗户很少使用木制窗框，因为不锈钢窗框表面不容易掉漆、耐用且不易腐蚀。

为什么包豪斯人
吃饭坐高凳？

一起工作很重要，一起吃饭也很重要。如今我们在餐厅看到的白色长桌并不是原来的桌子，但是和原来的样子差不多。这些桌子比一般的桌子要高，这样盘子与嘴巴的距离更短，吃起饭来更快。因为餐厅不大，不足以容纳所有人同时用餐，所以吃饭都是一批一批来的。高凳使用起来很方便，吃完饭直接把凳子收到桌子底下。高凳来自马塞尔·布劳耶，就是礼堂椅子的设计师。

为什么人们
在舞台后面吃饭？

格罗皮乌斯有一个想法：在一个超大空间里，人们可以吃饭、庆祝和跳舞。于是走廊、礼堂、舞台和餐厅是可以连成一体的。打开所有的门，人们就可以边吃饭，边欣赏舞台表演；一旦把门关上，各自还保有各自的空间。

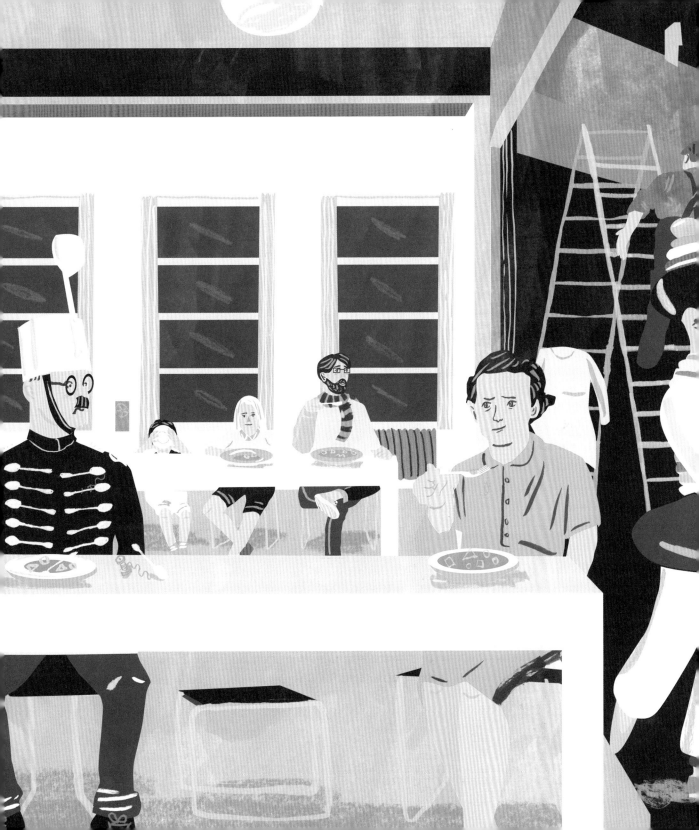

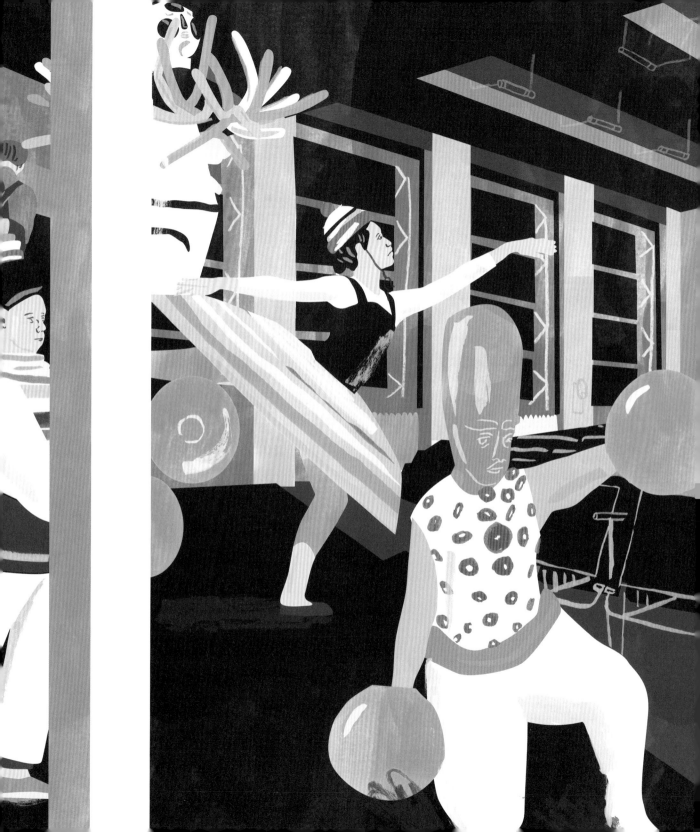

为什么包豪斯学校里
有一个舞台？

　　包豪斯学校的舞台是一个热闹、受欢迎的地方。餐厅的门一打开，就可以看到左边是舞池和厨房，那里有派对吃的零食，在舞台中央有包豪斯乐队在演奏，右边是休息区的座位。这里常常举办一些庆祝活动，比如包豪斯节日或者格罗皮乌斯的生日。如果有什么事情要宣布，人们也会聚在这里。随着时间推移，有很多名人来这里演说，比如诺贝尔奖得主爱因斯坦。于是，包豪斯人有了新的想法。他们设立了舞台作坊，听起来像戏剧公司，但这里产出的不是剧本，而是舞蹈。舞台作坊的导师奥斯卡·施莱默把关注点放在了人身上：人的特点是什么？怎样才能让人更好、更现代？需要做出怎样的变化？于是，他把这些表现在包豪斯舞蹈当中。施莱默本来是一名画家，他把舞台当作一个立体的艺术。他的学徒总是穿着奇装异服：阔腿裤、夸张的头饰或者面具。这些舞者看着就像奥斯卡·施莱默画作里的一个个角色。

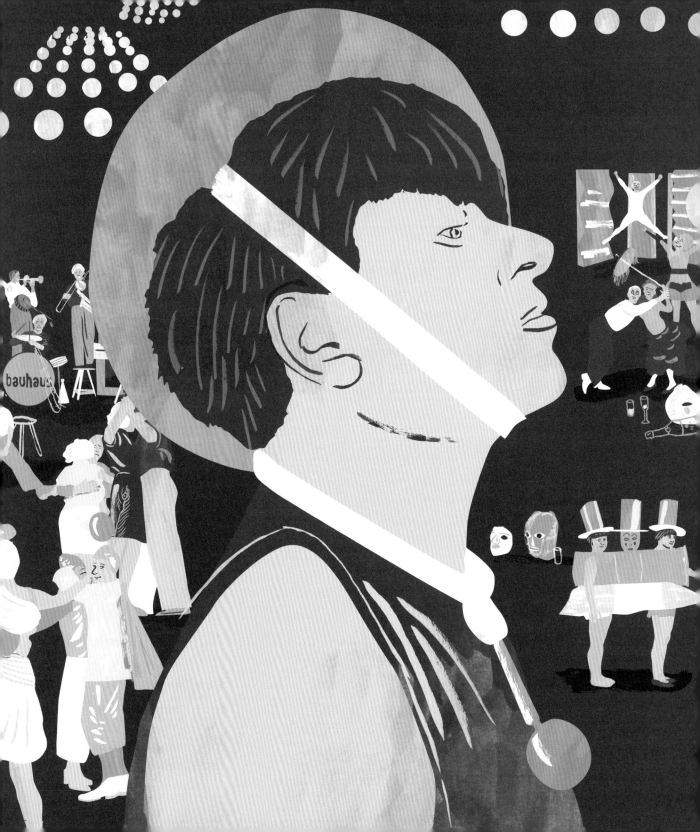

没有我们现在那种迪斯科舞厅。我们说过，包豪斯人很喜欢穿着奇装异服来庆祝节日。他们有一个"金属节"。在"金属节"那天，所有的来宾把扳手绑在手上，用银勺子当作护胸，或者把锅子盖在头上，制造出巨大的声响。一般在一段简短的介绍后，舞台上的包豪斯乐队便伴随着实验性的灯光和色彩效果开始演奏音乐。这样的节日庆典很受欢迎，而且依然在举办，每年九月第一周就会发出邀请，各地的宾客都会蜂拥至德绍。

包豪斯学校里
有没有迪斯科舞厅？

可以在包豪斯学校
过夜吗？

可以，正如 90 年前一样，学徒是住在宿舍里的。宿舍楼很好辨认，就是比学校里其他楼都要高的那一栋，并且带着小阳台，远看就像打开了的抽屉。包豪斯的学徒们在宿舍里面开派对，用留声机听音乐，在不同的楼层聊天。每一层还有一个小厨房。很多时候，整栋楼弥漫着食物的香气，因为来自世界不同地方的年轻人把自己最喜欢的食谱带到这儿来。地下的公共淋浴室我也介绍过了。淋浴间大到可以在里面给一匹马洗澡。有一些宿舍房间仿照 90 年前的样子重新装修过。人们可以像当年的包豪斯人那样在学校里过夜。

是的，如今谁要住这种带露天阳台的房间，他得不怕高且不容易头晕才行。栏杆这么低，或许我可以声称是因为当时的人长得矮——当然这不是真的。当年有当年的建筑规范，格罗皮乌斯也要从一个建筑师的角度来设计阳台。它们不但要实用，还要好看。因此，这里的阳台不只是一个小小的凸出物。在这里，人们可以呼吸新鲜空气，享受阳光，摆上椅子和留声机。包豪斯人在阳台上聊天、玩音乐、送飞吻。如果有客人来，只要他们胆子够大，还可以扶着阳台护栏说说笑笑。也许考虑到安全因素，今天不会有人这样做了。

为什么
阳台这么小，栏杆这么低？

我不"宅"

可以在包豪斯学校里面
运动吗？

一直都可以。体育课在包豪斯学校很重要。在宿舍楼的地下层就有健身房。不过，包豪斯人喜欢随时随地运动，草地、屋顶、阳台都是他们的"运动场"。他们很热爱运动，一点都不"宅"。

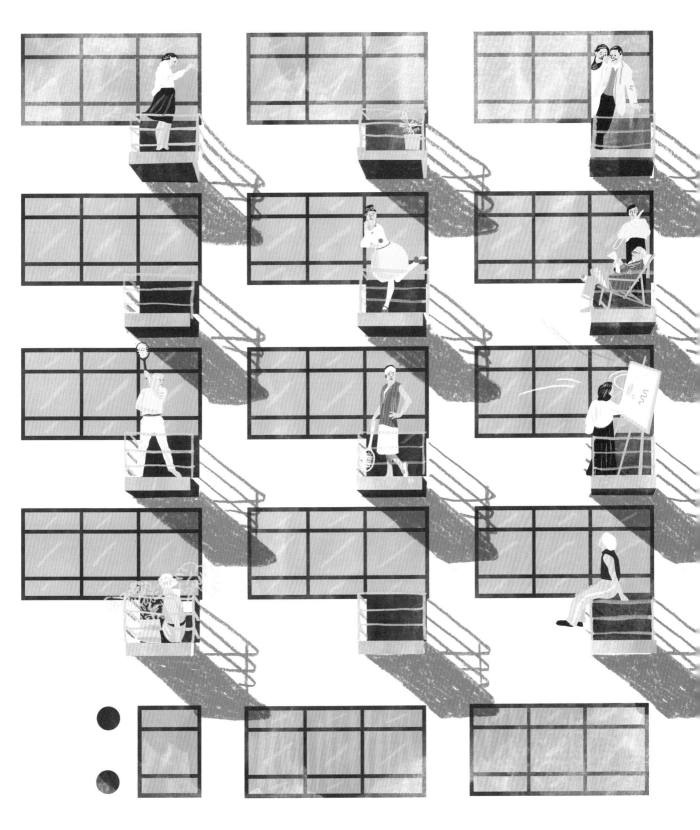

有人在包豪斯学校里
踢足球吗？

当然！包豪斯人不但要塑造美好的物品，还要塑造美好的身材。在包豪斯学校里，团体精神很重要，所以组建足球队就再适合不过了。这里有足够的地方练习，因为那时学校周围就是田野。以前还有人在屋顶踢足球，但是太危险了，于是校长格罗皮乌斯明令禁止在屋顶踢足球。

包豪斯学校里面

有玩具吗？

有的！包豪斯人很喜欢小孩，他们设计了很多好玩的玩具：阿尔玛·西德霍夫-布歇设计了草绳玩偶。它们很柔软，长长的胳膊和腿可以任意弯曲。你可以试着把它们抛起来，然后看看它们落地的时候是什么姿势，可好玩了。这在当时还蛮稀罕的。因为，当时的小孩玩的大多是陶瓷娃娃，如果把陶瓷娃娃往地上乱扔是会挨骂的。在包豪斯学校也有木偶剧表演，一些小孩坐在里面看手翻书，通过翻动书页让画面动起来。学校里还有积木！著名的包豪斯大师利奥尼·费宁格设计了积木，它们有各种颜色和形状，可以搭成火车、房子等。家具设计大师马塞尔·布劳耶还为小孩设计了专门的座椅：和大人的座椅一样酷炫的缩小版。包豪斯学校还给婴儿设计了摇篮，这种摇篮主要由圆形、方形和三角形构成。它们看着很好看，但你最好别用，因为婴儿可能很容易就从里面掉出来。

包豪斯学校里
有小孩住过吗？

有的，他们是包豪斯人的小孩。几年前有一位上了年纪的老妇人来到德绍，她在包豪斯学校时还是个小孩。她的名字叫作利维娅·克利 - 梅耶，是包豪斯学校第二任校长汉纳斯·梅耶的女儿。她对我们诉说了她在包豪斯学校的童年生活："大人们鼓励我们自己学习马戏团的东西，比如学习平衡能力，在跳板上练胆量。"包豪斯人很爱他们的小孩，为孩子提供不同的游戏充实他们的时间。在很多包豪斯学校照片中，你会发现一个小男孩，他叫乔斯特·西德霍夫，他和父母生活在包豪斯学校的宿舍里。包豪斯人都很喜欢他，给他拍了很多照片，也为他制作了不少玩具。

包豪斯学校里的小孩可以
养宠物吗？

这个就不得而知了。但是画家保罗·克利很喜欢猫。这里还有一条叫作阿斯塔的小猎犬。这条小猎犬和他的宿管主人住在舞台下面的一个小房间里。它很有才华，喜欢音乐，还会穿着漂亮服装、戴着孔雀羽毛登台跳舞。

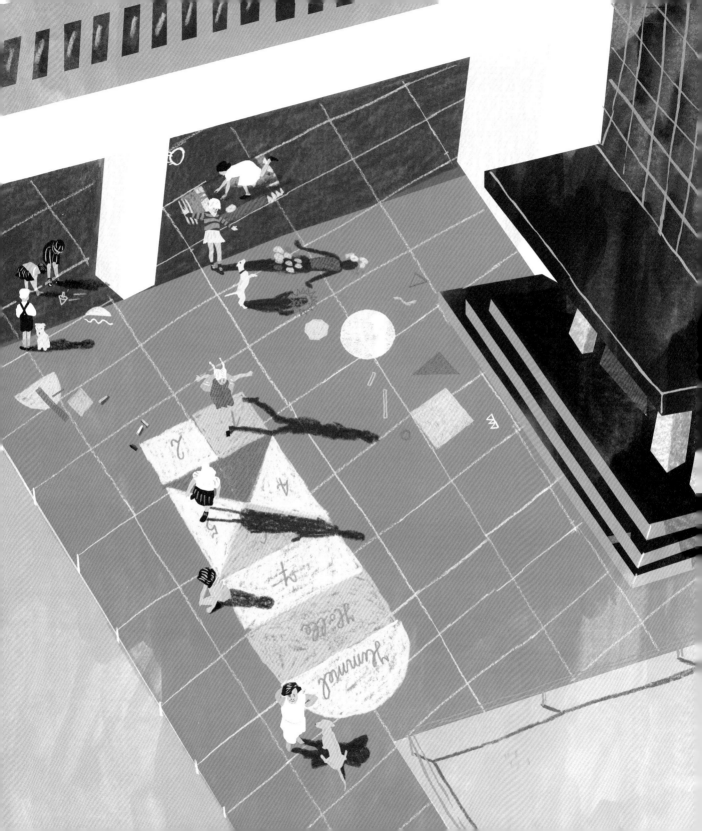

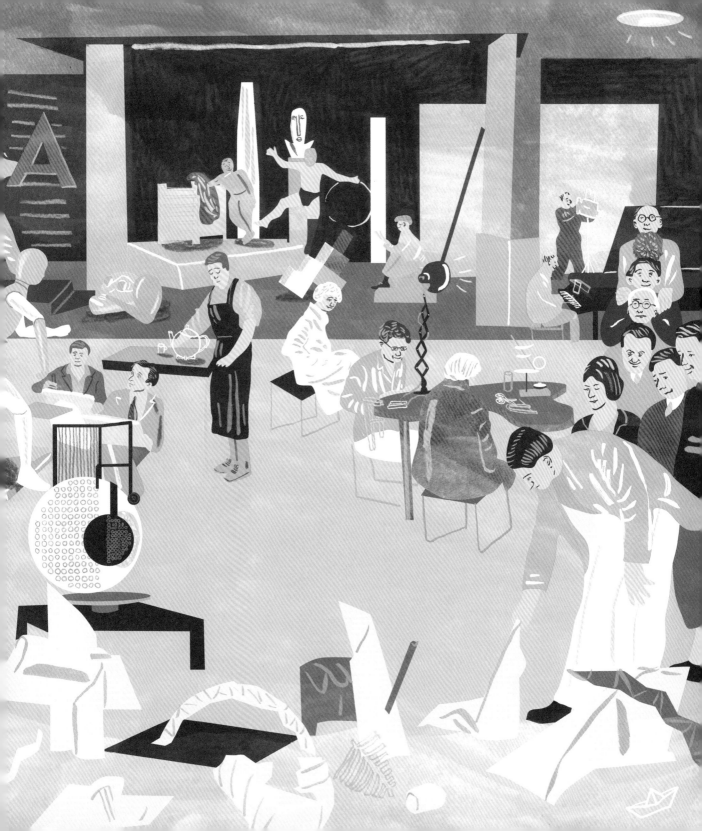

他们在这里

玩吗？

你说的是小孩吗？其实不单小孩，大人也在这里玩。包豪斯学校其实就是大人的幼儿园。他们在这里一起玩、一起探索，因为他们想知道，人到底需要什么才能变得更好。他们会提出一些问题：人是不是总是人？还是在有些时候变得有点像机器，不需要进行思考就可以完成一些任务？包豪斯人希望能看到新的人类出现，这些新的人类能更有意识地去生活，吃得更有营养，提出更聪明的问题，住更现代的房子。如果那个时代有手机，包豪斯人一定会试着在手机上搞搞新意思。

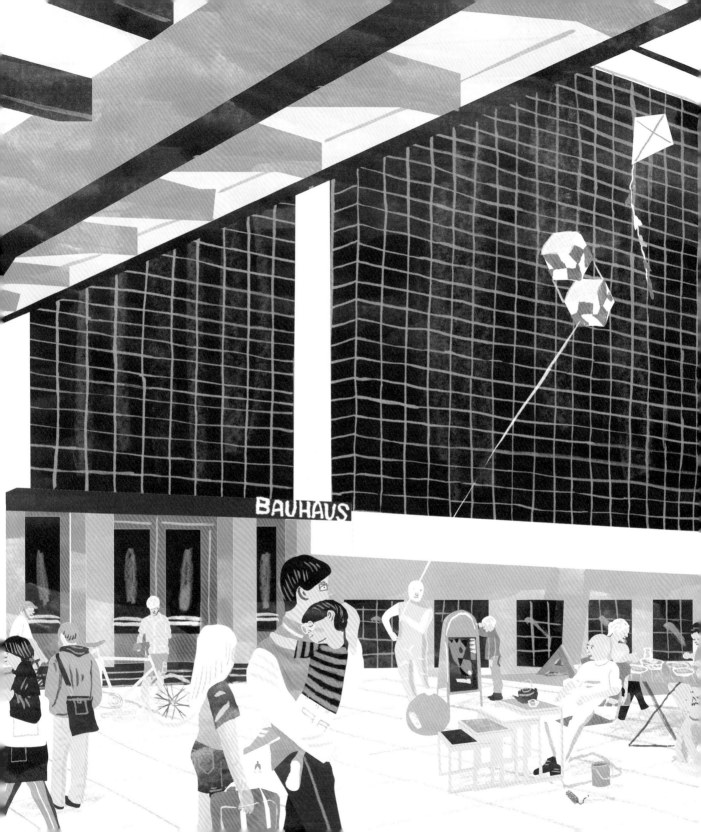

今天，德绍包豪斯基金会在这栋楼里办公。这里大概有 60 人，他们每天面对的课题是为什么包豪斯学校只存在了 14 年，但它的影响力到今天依然不减。他们试图了解在那个时代还发生了什么，于是收集了很多包豪斯学校的产品以及旧文件存档记录。他们还在全世界范围内组织包豪斯的展览和讲座，为参观者做介绍，向小朋友讲述包豪斯的故事，让大家能更加理解。基金会还在想，如果格罗皮乌斯这样的包豪斯大师还活着，他们会对什么话题感兴趣。最后，基金会还做了这本书。

现在的包豪斯学校
用来干吗呢？

为什么
还有这么多人来这里？

包豪斯的特别之处让它改变了世界。在包豪斯出现 100 年后的今天，人们发现它的意义不容忽视。在包豪斯学校这栋大楼里，人们还可以实现当年的很多想法。1996 年，包豪斯学校被联合国教科文组织评选为"世界文化遗产"，包豪斯成了全人类的包豪斯。今天的我们从前辈那里继承了包豪斯，并且要将其发扬光大，因为它意义重大。"世界文化遗产"中还有中国的长城、印度的泰姬陵以及德国的科隆大教堂。